華夏 萬卷® 华夏万卷
让人人写好字

现代汉语

3500

高频常用字

卢中南 | 书　华夏万卷 | 编

教学版

楷书

上海交通大学出版社

SHANGHAI JIAO TONG UNIVERSITY PRESS

图书在版编目（CIP）数据

现代汉语 3500 高频常用字. 楷书：教学版 / 广中奥
书；华夏万卷编. —上海：上海交通大学出版社，
2020
ISBN 978-7-313-23072-0

I. ①现… II. ①广… III. ①汉字…②书… ①楷书—字帖
一楷书 IV. ①J292.12

中国版本图书馆 CIP 数据核字（2020）第 041700 号

现代汉语 3500 高频常用字（楷书）·教学版
XIANDAI HANYU 3500 GAOPIN CHANGYONGZI (KAISHU)·JIAOXUE BAN

华夏万卷 编

出版发行：上海交通大学出版社
地址：上海市番禺路 951 号 邮政编码：200030
电话：021-64071208 印制：成都蜀通印务有限公司
经销：全国新华书店 印张：9
开本：889mm×1194mm 1/16 印次：2020 年 6 月第 1 次印刷
字数：72 千字
版次：2020 年 6 月第 1 版
书号：ISBN 978-7-313-23072-0
定价：22.00元

版权所有 侵权必究
咨询服务热线：028-85939832

目录

被包居中

上包下和全包围的字,书写时要注意被包围部分的位置应居中或稍靠上,这样字的重心才稳定。

国字框

框形方正 口 右竖略长

常见错误 口✗ 横画太斜

口 口 口 口 口 口

困 困 困 困 困 困

团 团 团 团 团 团

门字框

点高 门 左竖短,竖钩长

常见错误 门✗ 左竖歪斜

门 门 门 门 门 门

闷 闷 闷 闷 闷 闷

间 间 间 间 间 间

同字框

左竖稍短 冂 上下等宽

常见错误 几✗ 竖钩过长

冂 冂 冂 冂 冂 冂

网 网 网 网 网 网

周 周 周 周 周 周

区 勹 司 画

书写带包围外框的字时,框内部分不宜过大,且位置上靠,注意留白。

画
→ ①首横较平
→ ②被包围部分靠上
→ ③外框较低

乚 勹 𠃋 凵 几
区 勹 司 画 凤
区 勹 司 画 凤

控笔训练

　　为什么写字歪歪扭扭？为什么临摹了一堆字帖，还是写不好字？运笔不流畅，书写不稳定，为什么？——不是不努力，不是不用心，更不是没天分，只因为没有练好控笔。

　　什么是控笔？

　　控笔是指控制笔的操作技巧与运用能力。通过控笔练习，锻炼书写的腕力及手眼的协调能力，能够明显提升练字效果。这里我们提供了一些控笔训练图形，以画直线、竖线、圆圈、弧线、波浪线等方式，练习指法、腕法的协调性，了解书写节奏，更好地为练字打基础。

相关笔画：右点、长横、悬针竖、长撇

被包偏右

左上包的字,书写时要注意被包部分的位置不宜太靠内,应该写在整个字重心略偏右的地方。

扫码看视频

广字旁

广

横短撇长　内部略偏右

常见错误　广×　点末居中

病字头

疒

点提不可太大　点画居中

常见错误　×疒　左侧太散

户字头

户

撇画伸展　「口」部扁平

常见错误　户×　字头过大

广 广 广 广　广 广
府 府 府 府　府 府
度 度 度 度　度 度
疒 疒 疒 疒　疒 疒
疲 疲 疲 疲　疲 疲
痛 痛 痛 痛　痛 痛
户 户 户 户　户 户
扇 扇 扇 扇　扇 扇
房 房 房 房　房 房

厉 屈 虚 靡

书写广字旁、户字头的字时,被包围部分不要写得过大,也不要太靠里,应稍微偏右,不要全被盖住。

屈

①撇画舒展
②内部偏右
③竖画直挺

厂 尸 虍 麻 鹿
厉 屈 虚 靡 麂
厉 屈 虚 靡 麂

相关笔画:斜捺、横折、竖折、横钩、竖提

高低不等

左下包围的字中，包围部分比被包围部分笔画复杂时，一般应写得外高内低，如走字底、鬼字底；被包围部分比包围部分笔画复杂时，应该写得外低内高，如走之旁、建之旁。

扫码看视频

走之旁

均匀　略高

常见错误　平捺太直

走字底

横左伸　捺伸展

常见错误　中横过短

建之旁

一波三折

常见错误　捺太生硬

被包围部分要写得紧凑些，与包围部分相呼应。

①被包围部分矮于字底
②横画左伸，末捺舒展
③"是"部横画右齐

相关笔画：斜钩、卧钩、横折折折钩、撇折、横撇

扫码看视频

上收下放

在上下结构的字中,下方有女字底、大字底、心字底、四点底等左右舒展的字底时,上部宜收敛,为下部留足位置,但上下间隔不要太大。

四点底

小 末点最大

常见错误 ✕ 灬 首点过大

川 点 煮

女字底

安 横画伸展 出头短

常见错误 女 字底过高 ✕

女 要 委

心字底

心 三点呼应 整体偏右

常见错误 心 ✕ 卧钩太直

心 忍 忽

复 契 梁 盖

上下结构的字中,含有木字底和皿字底时,字形大多呈上窄下宽之态;下部横向舒展,托稳上方。

梁 →①两点呼应
→②横画托上
→③捺画伸展

夂 大 木 皿 衣
复 契 梁 盖 裂
复 契 梁 盖 裂

横 不 宜 平

为了整体的美观，在书法中横画不宜写得完全水平，要稍向右上斜。但特别注意：位于字的中部或最下方的长横要稍平，用来平衡字的整体架构。

扫码看视频

长横

起笔稍顿　先斜后平

常见错误
粗细一样　中部太弯　长度不够

一 一 一 一 一 一 一

上 上 上 上 上 上

且 且 且 且 且 且

可 可 可 可 可 可

中横

略向上斜　由轻到重

常见错误
起笔太重　太斜　尾部下垂

一 一 一 一 一 一

于 于 于 于 于 于

灭 灭 灭 灭 灭 灭

开 开 开 开 开 开

短横

粗细变化不大　形不宜长

常见错误
太斜　太长　收笔尖

一 一 一 一 一 一 一

目 目 目 目 目 目

月 月 月 月 月 月

未 未 未 未 未 未

举一反三　十 丁 云 丙 太 丰 丘 宇 市 显 里

上放下收

在上下结构的字中，上部同时具有撇捺时，撇捺应该舒展，盖住下部。下部应该写得紧凑一些，稍微靠上。

父字头

夹角略大　撇捺舒展

常见错误　父✕　夹角过小

人字头

盖下　撇捺舒展

常见错误　人✕　捺画上翘

大字头

短　长　长

常见错误　大✕　撇画出头太长

杏　秀　务　奏

木字头、禾字头、春字头、文字头的字一般都要上放下收，书写时上部撇捺舒展，盖住下部。

①点横分离
②撇捺舒展，注意起笔位置
③"口"部靠上，上宽下窄

木　禾　夂　夫　文

杏　秀　务　奏　吝

杏　秀　务　奏　吝

竖画直挺

竖画一般要求劲挺直下，尤其是位居字中的竖，一定要直。但为了和字的整体配合，左右对称的字中，竖画有时向背分明，上下两端稍微向左或向右倾斜。

垂露竖

稍顿起笔
呈露珠状　垂直下行

常见错误　起收太重　竖不正直　太死板

丨	丨	丨	丨		丨	丨
木	木	木	木		木	木
井	井	井	井		井	井
乍	乍	乍	乍		乍	乍

悬针竖

顿笔下行　尾部出尖

常见错误　太斜　粗细一样　尾部太轻

丨	丨	丨	丨		丨	丨
早	早	早	早		早	早
年	年	年	年		年	年
什	什	什	什		什	什

短竖

起笔稍顿

常见错误　顿笔太重　太长　不正

丨	丨	丨	丨		丨	丨
工	工	工	工		工	工
止	止	止	止		止	止
沾	沾	沾	沾		沾	沾

举一反三　中　旧　布　申　卢　怕　忏　站　羊　州　博

左斜右正

左右结构的字，左斜右正的居多。"左斜"是指左部整体取斜势，左低右高；"右正"是指右部横平竖直，以稳定重心。

扫码看视频

王字旁

横画间距相等　末横变提

王

常见错误　王✗　末笔无锋

王 王 王 王　王 王

玫 玫 玫 玫　玫 玫

现 现 现 现　现 现

目字旁

平行等距

目

常见错误　✗目　横不等距

目 目 目 目　目 目

盯 盯 盯 盯　盯 盯

眠 眠 眠 眠　眠 眠

日字旁

整体窄长

日

常见错误　日✗　中横太靠下

日 日 日 日　日 日

映 映 映 映　映 映

晴 晴 晴 晴　晴 晴

左部斜而有度，右部重心平稳，两部不能同时偏斜。

①横画等距
②左长右短
③左窄右宽

耳 乇 月 身 革

职 铜 肥 躺 鞋

职 铜 肥 躺 鞋

撇 带 弧 度

撇画在字中有平衡左右、稳定重心的作用。写撇时要特别注意撇的弧度，太僵直或者太弯都不行。

斜撇

注意流畅　斜长

常见错误：弧度过大　没有弧度　末笔带钩

ノ	ノ	ノ	ノ		ノ	ノ
少	少	少	少		少	少
左	左	左	左		左	左
父	父	父	父		父	父

短撇

整体较短　起笔稍重

常见错误：顿笔太重　撇笔过直　过于弯曲

ノ	ノ	ノ	ノ		ノ	ノ
牛	牛	牛	牛		牛	牛
告	告	告	告		告	告
失	失	失	失		失	失

竖撇

先竖后撇　撇出到下部后再撇出

常见错误：起笔末顿　撇出太早　撇出太晚

ノ	ノ	ノ	ノ		ノ	ノ
火	火	火	火		火	火
舟	舟	舟	舟		舟	舟
肤	肤	肤	肤		肤	肤

举一反三：乔 户 犬 夫 末 术 形 往 化 那 者

左右相等

在左右结构的字中，如果左右两部分笔画的复杂程度相当，那么两部的宽度应大致均等，各占字的1/2左右。

扫码看视频

欠字旁

撇短 欠 捺长

常见错误 欠✗ 捺画太短

欠	欠	欠	欠		欠	欠	
欣	欣	欣	欣		欣	欣	
软	软	软	软		软	软	

反文旁

撇画收敛 攵 捺画舒展

常见错误 ✗攵 撇画太长

攵	攵	攵	攵		攵	攵	
孜	孜	孜	孜		孜	孜	
放	放	放	放		放	放	

殳字旁

上紧下松 殳 撇捺舒展

常见错误 殳✗ "几"部太宽

殳	殳	殳	殳		殳	殳	
殴	殴	殴	殴		殴	殴	
般	般	般	般		般	般	

左右笔画复杂程度相当的字，书写时左右两部宽度大致均等，整体重心稳定。

鲸
①左右相等
②竖钩略弯
③左短右长

车	鱼	米	舌	鸟
转	鲸	粗	甜	鹅
转	鲸	粗	甜	鹅

捺 不 双 现

捺画作为基础笔画之一，有多种不同的形态：斜捺、平捺、反捺。一个字中如果有两个或两个以上的捺画，一般只有一捺伸展，其余的要写为反捺或点画。

扫码看视频

斜捺

先轻后重

方向改变

常见错误　起笔重　笔画过直　捺尾上翘

平捺

一波三折
注意方向

常见错误　没有起伏　笔势太平　捺尾太长

反捺

由轻到重　收笔稍顿

常见错误　粗细一样　太直　太短

举一反三　个　不　使　过　越　次　奏　食　炎　迷　仅

左收右放

左右结构的汉字中，部分左偏旁会略向右上倾斜，右侧笔画收敛对齐，让右。尤其当右部有斜捺、斜钩等笔画时，整个字应左收右放。

扫码看视频

火字旁

火

点低撇高
捺画变点

常见错误　火✗　点、撇等高

火　火　火　火　　火　火

灯　灯　灯　灯　　灯　灯

烟　烟　烟　烟　　烟　烟

牛字旁

牛

提画较长
竖画直挺

常见错误　牛✗　竖画太短

牛　牛　牛　牛　　牛　牛

特　特　特　特　　特　特

牲　牲　牲　牲　　牲　牲

女字旁

女

撇画有弧度
提画不出头

常见错误　女✗　撇画过长

女　女　女　女　　女　女

妈　妈　妈　妈　　妈　妈

好　好　好　好　　好　好

孤　骄　张　联

含有子字旁、马字旁、弓字旁、耳字旁的汉字在大多数情况下应左收右放。但若右部笔画窄长且笔画比较少时，也可左宽右窄或左右均等。

张

① 左部略向右上斜
②"弓"部横画等距，整体窄长
③ 捺画舒展

子　马　弓　耳　立

孤　骄　张　联　端

孤　骄　张　联　端

点画多变

点画形态各异，常见的点画有左点、右点、挑点等。在书写带点画的字时，我们要多观察范字，根据不同的情况书写不同的点画。

扫码看视频

左点

轻入笔　收笔略回锋

常见错误：起笔太重　缺少变化　笔画太平

| 、 | 、 | 、 | 、 | | 、 | 、 |

尔	尔	尔	尔		尔	尔
乐	乐	乐	乐		乐	乐
杂	杂	杂	杂		杂	杂

右点

轻入笔　末端稍重　注意角度

常见错误：头重脚轻　笔画过弯　没有轻重变化

| 、 | 、 | 、 | 、 | | 、 | 、 |

勺	勺	勺	勺		勺	勺
去	去	去	去		去	去
台	台	台	台		台	台

挑点

落笔稍顿　向右上挑

常见错误：顿笔太长　起笔过重　尾部未出锋

| 丿 | 丿 | 丿 | 丿 | | 丿 | 丿 |

冰	冰	冰	冰		冰	冰
汁	汁	汁	汁		汁	汁
沟	沟	沟	沟		沟	沟

举一反三　凡 乏 协 亚 兴 首 传 池 坑 汽 次

左窄右宽

左右结构的汉字左窄右宽、左收右放的居多。书写时左部偏旁应左伸让右，为右部留出空间，使字整体呈现出左窄右宽的形态。

扫码看视频

两点水

点提呼应 右对齐

常见错误 右端不齐

冷 冷 冷 冷 冷 冷

湖 湖 湖 湖 湖 湖

三点水

稍小 稍大 注意角度 和走向

常见错误 三点一线

浴 浴 浴 浴 浴 浴

浪 浪 浪 浪 浪 浪

言字旁

点、横分离 竖稍左斜

常见错误 竖画太斜

读 读 读 读 读 读

说 说 说 说 说 说

仿 很 纷 情

左窄右宽的字左边偏旁宜收不宜放，为右部留下充足的书写空间。

情
　①左窄右宽，左部瘦长，右部略宽
　②左部先写两点，再写竖
　③横画等距，"月"部两横不接右

亻 彳 纟 忄 扌

仿 很 纷 情 推

仿 很 纷 情 推

书写提画时，出锋要迅捷有力，意连下笔。左偏旁中的提画，常常起到启带右部的作用，并与右部穿插避让，不打架。

扫码看视频

提画启右

短提

行笔由重到轻　笔画不宜长

常见错误：无轻重变化　角度太平　太长

丿	丿	丿	丿		丿	丿
非	非	非	非		非	非
北	北	北	北		北	北
地	地	地	地		地	地

长提

起笔稍顿　行笔由重到轻

常见错误：起笔太重　偏短　提锋乏力

丿	丿	丿	丿		丿	丿
习	习	习	习		习	习
勺	勺	勺	勺		勺	勺
打	打	打	打		打	打

竖提

竖画直挺　提出迅速有力

常见错误：竖画太斜　竖画太弯　提锋太短

∟	∟	∟	∟		∟	∟
衣	衣	衣	衣		衣	衣
民	民	民	民		民	民
切	切	切	切		切	切

举一反三

如	物	班	孙	线	功	驰	坑	张	抵	玩

独体字

独体字看似简单、笔画少，实际书写时却不容易写好。独体字的书写规律：顺应字形书写。

扫码看视频

长方形

月 横短竖长

内部横稍靠上

常见错误 月 × 太扁

月	月	月	月		月	月
肉	肉	肉	肉		肉	肉
自	自	自	自		自	自

圆形

水 整体呈圆形

常见错误 水 × 笔画不舒展

水	水	水	水		水	水
永	永	永	永		永	永
米	米	米	米		米	米

三角形

大 形如三角形

常见错误 大 × 横画太长

大	大	大	大		大	大
丁	丁	丁	丁		丁	丁
止	止	止	止		止	止

四 田 半 卡

书写独体字前要先观察字形。方形的字不可写圆。瘦长型的字横画不宜长，以免显得宽扁。

①中间宽，上下窄

②横画舒展

③竖画直挺

折笔有力

笔画的转折处要有棱角，显得劲挺有力。转折处的折角宜方不宜圆，不能写成圆弧状；但折角处顿笔不能过重，使笔画不流畅。

扫码看视频

横折

横笔由轻到重
稍驻，折笔左下下行

常见错误　转折太圆　顿笔过度　转折僵硬

┐	┐	┐	┐		┐	┐
田	田	田	田		田	田
面	面	面	面		面	面
国	国	国	国		国	国

竖折

顿笔下行　横画扛肩

常见错误　顿笔过重　转折僵硬　转折无力

ㄴ	ㄴ	ㄴ	ㄴ	ㄴ		ㄴ	ㄴ
区	区	区	区		区	区	
凶	凶	凶	凶		凶	凶	
画	画	画	画		画	画	

撇折

注意夹角

常见错误　折笔草率　夹角过小　折笔未出锋

ㄥ	ㄥ	ㄥ	ㄥ		ㄥ	ㄥ
幼	幼	幼	幼		幼	幼
给	给	给	给		给	给
治	治	治	治		治	治

举一反三　四　丑　齿　欧　互　柜　抬　松　困　转　钩

撰	幢	16画	濒	糙	橙	橱	篡	踱	噩	篙	撼
翰	憾	蟥	霍	冀	缰	鲸	蕾	擂	篱	燎	窿
蟆	螟	穆	螃	篷	瓢	黔	擎	瘸	蹂	儒	霎
擅	膳	薇	懈	薛	瘾	鹦	噪	辙	17画	癌	簇
瞪	鳄	壕	嚎	徽	豁	礁	爵	儡	瞭	镣	磷
檩	檬	朦	糜	藐	懦	臊	赡	曙	蟀	瞬	蹋
檀	瞳	臀	魏	蟋	檐	18画	璧	戳	襟	癞	藕
瀑	鳍	藤	嚣	瞻	19画	鳖	簸	簿	蹭	蹬	羹
靡	蘑	孽	蟹	癣	攒	藻	20画	鬓	鳞	糯	譬
攘	蠕	巍	21画	蹦	霹	髓	22画	瓤	镶	蘸	24画
矗											

字的大小疏密要适当

　　在没有格子的纸上书写时，字与字之间要留有空隙，且各个字之间的间距要大致相同；行与行之间不能太密，行间距要大于字间距；每行开头第一个字的位置要统一。这样书写出来的字才能整齐匀称，协调美观。

钩画伸展

钩画在字中多传神点睛，出钩方向内收且有力。作为字的主笔时，钩画宜伸展拉长，使整体舒展开阔。作为次要笔画时，钩角宜小，稍微收敛。

扫码看视频

横钩

高
低　出钩勿长

常见错误：横太斜　顿笔过度　钩锋太长

竖钩

起笔稍顿　垂直下行
出钩勿长

常见错误：竖不正　钩锋太长　出钩太平

斜钩

略带弧度　忌直行　向上出钩

常见错误：笔画太直　笔画太弯　出钩方向不对

一	一	一	一		一	一
军	军	军	军		军	军
它	它	它	它		它	它
皮	皮	皮	皮		皮	皮
丨	丨	丨	丨		丨	丨
水	水	水	水		水	水
刚	刚	刚	刚		刚	刚
村	村	村	村		村	村
乚	乚	乚	乚		乚	乚
成	成	成	成		成	成
代	代	代	代		代	代
我	我	我	我		我	我

举一反三　持　到　念　戒　戏　导　家　武　忍　昏　刻

硼 鹏 频 聘 蒲 跷 寝 蓉 溶 腮 瑟 煞

嗜 署 蜀 溯 嗦 搪 誊 颓 蜕 喻 蜗 蜈

鹉 媳 暇 锨 腺 楔 嗅 靴 衙 肄 溢 颖

蛹 猿 斟 稚 锥 滓 14画 蔼 熬 碴 蝉 雌

粹 瘩 嘀 嫡 碟 镀 孵 箍 寡 赫 褐 箕

碱 酵 兢 慷 寥 蔓 慢 摹 蔫 喊 榕 僧

墅 漱 隧 谭 碳 舔 褪 蔚 瘟 熙 辖 箫

漩 熏 漾 缨 踊 舆 锿 彰 蔗 榛 赘 15画

鞍 澳 懊 磅 褒 蝙 膘 憋 瘪 嘲 澈 澄

醇 撮 墩 樊 敷 蝠 橄 镐 憨 鹤 嘿 蝗

稽 鲫 磕 蝌 澜 鲤 撩 嘹 潦 缭 凛 瘤

篓 履 撵 碾 镊 潘 澎 翩 谴 憔 撬 撬

褥 蕊 嘶 瘫 潭 豌 嬉 蝎 豫 蕴 憎 樟

全包围结构

　　书写全包围结构的字时如果全封闭,则容易使字显得滞闷不透气。围而不堵、守而不困是书写全包围结构的常用方法。全包围结构的字在书写中不宜堵塞过于严密,要使字中稍微露出一点空隙。

常用字(2500 字)

　　《现代汉语常用字表》分为常用字(2500 字)和次常用字(1000 字)两个部分。根据汉字的使用频率,这里选取了学习、工作和生活中使用频率最高的汉字。掌握了这些常用字,能让日常书写顺畅自如,书写水平得到明显提高。下面我们将这些字按照"笔画+音序"的规则进行排列,以便大家查字和练习。建议搭配田字格本临写练习,也可以在空白纸张上反复练习,直至完全掌握。

1画	一	乙	2画	八	卜	厂	刀	丁	儿	二	几
九	了	力	乃	七	人	入	十	又	3画	才	叉
川	寸	大	凡	飞	干	个	工	弓	广	及	己
巾	久	口	亏	马	么	门	女	乞	千	刃	三
山	上	勺	尸	士	土	丸	万	亡	卫	夕	习
下	乡	小	也	已	亿	义	于	与	丈	之	子
4画	巴	办	贝	比	币	不	仓	车	尺	仇	丑
从	丹	订	斗	队	乏	反	方	分	丰	风	凤
夫	父	冈	公	勾	互	户	化	幻	火	计	见
介	斤	今	仅	井	巨	开	孔	历	六	毛	木

字要写在格子中间

　　在格子中写字的时候,有的人习惯字上下都碰到格子的边框线,也有的人习惯从格子的中部开始往下写,这样会使整篇字看起来很不美观,所以我们要养成把字的重心写在格子正中央的好习惯。

综	12画	隘	跋	掰	谤	惫	焙	渤	跛	搀	畴
揣	赐	搓	锉	氮	蒂	缔	奠	鼎	痘	牍	敦
遏	愕	筏	焚	赋	雇	蛤	酣	韩	葫	痪	
惶	蛔	棘	颊	溅	蒋	窖	窘	鹃	竣	揩	溃
揽	缆	椰	棱	雳	痢	晾	琳	硫	缕	氯	媒
媚	缅	渺	募	湃	彭	嵌	翘	琼	搔	骚	甥
赎	黍	酥	粟	遂	棠	啼	椭	腕	猬	晰	犀
湘	翔	硝	锌	猩	婿	喧	腌	蜒	堰	椰	腋
揖	壹	逾	喻	寓	粤	凿	喳	滞	椎	琢	揍
13画	靶	蓖	痹	缤	禀	嗤	痴	雏	椿	碘	碉
锭	睹	跺	辐	缚	裰	瑰	蒿	幌	畸	辑	嫉
剿	靖	楷	窟	筷	窥	魁	廓	榄	酪	楞	漓
馏	裸	锚	楣	锰	瞄	谬	馍	寞	睦	腻	溺

半包围结构

半包围结构的字包括左上包右下、左下包右上、右上包左下等类型。书写这类字的时候，要注意被包围部分的大小、两部分的远近，不可内部小外框大。

内	牛	匹	片	仆	气	欠	切	区	犬	劝	仁
认	仍	日	少	什	升	氏	手	书	双	水	太
天	厅	屯	瓦	王	为	文	乌	无	五	午	勿
心	凶	牙	以	艺	忆	引	尤	友	予	元	月
云	匀	允	扎	长	支	止	中	爪	专	5画 扑	
白	半	包	北	本	必	边	丙	布	册	斥	出
处	匆	丛	打	代	旦	叨	电	叼	叮	东	冬
对	发	犯	付	甘	功	古	瓜	归	汉	号	禾
乎	汇	击	饥	记	加	甲	叫	节	纠	旧	句
卡	刊	可	兰	乐	礼	厉	立	辽	另	令	龙
矛	们	灭	民	末	母	目	奶	尼	鸟	宁	奴
皮	平	扑	巧	且	丘	去	让	扔	闪	申	生
圣	失	石	史	示	世	市	术	甩	帅	司	丝

练字诀窍
—LIANZI JUEQIAO—

书写顺序要正确

　　字的笔画有先有后,要有序合理地书写。书写笔顺的大致规则为:先横后竖、先撇后捺、先上后下、先左后右、先中间后两边和先外后里再封口。我们在书写时要记住这些规律,把字写得更加美观。

莺	莹	鸳	袁	耘	砸	赃	斋	疹	挚	衷	桩
谆	酌	11画	庵	崩	绷	匾	彪	彬	舶	埠	曹
掺	阐	猖	绰	巢	捶	淳	崔	悴	措	掸	铛
裆	祷	掂	淀	恬	谍	兜	舵	堕	菲	啡	麸
袱	梗	菇	硅	涵	焊	鸿	唬	淮	焕	凰	晦
秽	祭	寂	矫	秸	眷	勘	铐	啃	眶	盔	傀
琅	敛	聊	菱	蛉	翎	琉	颅	铝	啰	逻	曼
冕	铭	捺	捻	徘	烹	啤	颇	菩	脯	畦	崎
掐	乾	蚯	蛆	躯	娶	痊	萨	啥	奢	赊	赦
笙	淑	庶	涮	硕	梭	琐	淌	笤	啐	惋	婉
偎	萎	谓	尉	梧	晤	铣	徙	舷	厢	萧	淆
啸	谐	衅	酗	涯	阎	谚	掖	谒	逸	淫	婴
萤	淤	隅	渊	酝	铡	绽	趾	掷	窒	蛀	缀

练字诀窍

地载结构

　　"地载结构"是指"上窄下宽"类型的字。书写这类字时，注意上部要收紧，留出位置避让下方；下部要舒展大方，以托住上部，使字显得丰满。书写关键是上收下展、主次分明、相互避让。

四 他 它 台 叹 讨 田 头 外 未 务 仙

写 兄 穴 训 讯 央 业 叶 仪 议 印 永

用 由 右 幼 玉 孕 仔 轧 占 仗 召 正

只 汁 主 左 6画 安 百 毕 闭 冰 并 产

场 臣 尘 成 吃 池 驰 冲 充 虫 传 闯

创 此 次 存 达 当 导 灯 地 吊 丢 动

多 夺 朵 而 耳 伐 帆 防 仿 访 份 讽

伏 负 妇 刚 各 巩 共 关 观 光 轨 过

汗 行 好 合 红 后 划 华 欢 灰 回 会

伙 圾 机 肌 吉 级 纪 夹 价 尖 奸 件

江 讲 匠 交 阶 尽 决 军 扛 考 扣 夸

扩 老 列 劣 刘 论 妈 吗 买 迈 芒 忙

米 名 那 年 农 兵 乒 朴 齐 岂 企 迁

练字诀窍

字形一般偏瘦长

大多数字的外形都是瘦瘦高高的长方形，因此应写得苗条瘦长，使字显得俊秀挺拔。不过这一点并不适用于所有字，字形本身就宽扁的字，在书写时还是要保持宽扁。

玲	胧	娄	峦	洛	眛	咪	闽	钠	娜	昵	柠
钮	虐	鸥	胚	屏	柒	荞	契	荛	俏	钦	氢
茸	飒	砂	珊	屎	拭	恃	烁	胎	恬	洼	诬
涎	挟	恤	炫	勋	逊	衍	砚	姚	奕	茵	荧
哟	幽	陨	蚤	栅	毡	栈	昭	狰	拯	蛊	轴
咨	籽	10画	埃	氨	俺	捌	笆	颁	梆	蚌	豹
荸	哺	豺	逞	瓷	挫	捣	涤	蚪	诽	羔	埂
耿	蚣	逛	郭	捍	悍	哼	桦	涣	唧	贾	钾
涧	倔	峻	骏	胯	莱	唠	烙	哩	莉	砺	赁
凌	赂	莽	铆	娩	悯	馁	匿	脓	诺	耙	
畔	砰	圃	浦	栖	凄	脐	峭	窍	秦	卿	涩
秣	恕	栓	笋	祟	唆	袒	剔	涕	捅	驼	桅
紊	涡	牾	哮	殉	蚜	唁	鸯	舀	胰	殷	蚓

天覆结构

　　上下结构的字中，上宽下窄的字比例较大。"上宽下窄"也称为"天覆结构"，书写这类型的字，上部要写得飘逸洒脱，以显示字的精神；下部要凝重稳健，迎就上部，显示字的端庄。

练字诀窍
LIANZI JUEQIAO

乔	庆	曲	权	全	任	肉	如	伞	扫	色	杀
伤	舌	设	师	式	似	收	守	死	寺	岁	孙
她	汤	同	吐	团	托	网	妄	危	伟	伪	问
污	伍	西	吸	戏	吓	先	纤	向	协	邪	刑
兴	休	朽	许	血	旬	寻	巡	迅	压	亚	延
厌	扬	羊	阳	仰	爷	页	衣	亦	异	因	阴
优	有	屿	宇	羽	约	杂	再	在	早	则	宅
兆	贞	阵	争	芝	执	旨	至	众	舟	州	朱
竹	庄	壮	自	字	**7画**	阿	把	坝	吧	伴	扮
报	别	兵	伯	驳	补	步	材	财	灿	苍	层
岔	肠	抄	吵	扯	彻	辰	沉	陈	呈	迟	赤
初	串	床	吹	纯	词	村	呆	但	岛	低	弟
盯	钉	冻	抖	豆	杜	肚	吨	返	饭	泛	坊

练字诀窍

写好字的第一笔

 字的第一笔决定了整个字的结构布局,因此在写字之前要考虑"起笔定位"。保证第一笔的位置正确,整个字的位置才会正确。

巫	芜	坞	匣	肖	芯	汹	轩	抑	邑	吟	佑	
诈	杖	吱	肘	坠	灼	姊	诅	8画		哎	肮	绊
苞	卑	贬	秉	衩	刹	侈	宠	矾	肪	氛	忿	
枫	拂	疙	苟	咕	沽	卦	诡	刽	函	杭	呵	
弧	侥	疾	驹	沮	炬	咖	苛	坷	坤	咙	陋	
侣	氓	玫	枚	弥	觅	泌	茉	陌	拇	姆	奈	
狞	拧	泞	拗	疟	殴	帕	庞	咆	坯	坪	歧	
祈	泣	怯	叁	苫	呻	绅	虱	枢	苔	昙	屉	
拓	宛	枉	瓮	昔	侠	奄	肴	绎	郁	岳	账	
沼	怔	帚	咒	拄	贮	拙	茁	卓	卒	9画		泵
秕	勃	茬	祠	玷	眈	钝	哆	垛	俄	饵	贰	
钙	柑	拱	垢	闺	骇	侯	徊	宦	恍	茴	诲	
荤	枷	荚	柬	诫	荆	韭	钧	拷	荔	俐	唎	

芳 妨 纺 芬 吩 纷 坟 佛 否 扶 抚 附

改 肝 杆 纲 岗 杠 告 更 攻 贡 沟 估

谷 龟 还 含 旱 何 宏 吼 护 花 怀 坏

鸡 极 即 技 忌 际 歼 坚 间 角 劫 戒

进 近 劲 究 局 拒 均 君 抗 壳 克 坑

库 块 快 狂 旷 况 困 来 劳 牢 冷 李

里 丽 励 利 连 良 两 疗 邻 伶 灵 芦

陆 卵 乱 驴 麦 没 每 闷 免 妙 亩 纳

男 你 尿 扭 纽 弄 努 判 抛 批 评 启

弃 汽 抢 芹 穷 求 驱 却 扰 忍 沙 纱

删 社 伸 身 沈 声 时 识 寿 束 私 宋

苏 诉 坛 体 条 听 投 秃 吞 妥 完 汪

忘 违 围 尾 位 纹 我 沃 呜 吴 希 系

写好字的主要笔画

　　字中最出彩的笔画叫作"主笔"，它是这个字的"点睛之笔"。常见的主要笔画有长横、悬针竖、斜钩、竖钩、长撇和长捺等。写好主笔，一个字就写成功了一半。

7画 F-X

次常用字(1000 字)

次常用 1000 字虽然比前面的 2500 字使用频率稍低，但在我们的日常学习、生活中还是会经常遇到，所以也需要我们能够辨认、使用。有了前面 2500 字的书写基础，写好这 1000 个字就不再是难事了。本部分文字同样按照"笔画+音序"的方式排列，帮助大家更有效率地练习。

2画	匕	习	4画	歹	邓	丐	戈	讥	仑	冗	夭
5画	艾	凹	叭	尔	冯	夯	叽	卢	皿	囚	矢
凸	玄	乍	6画	邦	弛	讹	凫	亥	讳	阱	臼
诀	肋	吏	伦	吕	迄	纫	芍	讼	廷	驮	邢
匈	吁	旭	汛	驯	讶	吆	伊	夷	屹	迂	芋
仲	妆	7画	芭	扳	狈	庇	沧	杈	忱	囱	伽
甸	妒	兑	扼	吠	芙	甫	肛	汞	罕	沪	妓
芥	鸠	玖	炙	坎	吭	抠	沥	吝	庐	卤	抡
沦	玛	牡	沐	呐	拟	呕	刨	沛	屁	呛	岖
韧	闰	杉	抒	吮	伺	汰	彤	囤	苇	纬	吻

重捺的处理技巧

字中如果有两个以上捺画，不管中间是否有其他笔画相隔，都需要进行化简或避让。一般只需要保留其中起关键作用的捺画，其余可改写为反捺。

闲	县	孝	辛	形	杏	秀	序	芽	呀	严	言
杨	妖	冶	医	役	译	饮	迎	应	佣	忧	邮
犹	余	园	员	远	运	灾	皂	灶	张	帐	找
折	这	针	诊	证	址	纸	志	助	住	抓	状
纵	走	足	阻	作	坐	8画	岸	昂	拔	爸	败
板	版	拌	饱	宝	抱	杯	备	奔	彼	变	表
拨	波	泊	怖	采	参	厕	侧	拆	昌	畅	炒
衬	诚	承	齿	抽	炊	垂	刺	担	单	诞	到
的	抵	底	典	店	钓	顶	定	法	范	贩	房
放	非	肥	肺	废	沸	奋	奉	肤	服	斧	府
咐	该	秆	供	狗	构	购	孤	姑	股	固	刮
乖	拐	怪	官	贯	规	柜	国	果	和	河	轰
呼	忽	狐	虎	画	话	环	昏	或	货	季	剂

横画左低右高

　　字写得不好看或没有精神，经常是因为横画没有写好。横画应该左边略低，右边略向上斜，但是也不能倾斜过度，应根据字的不同而有所变化。

糖	蹄	薪	醒	燕	邀	赞	澡	赠	整	嘴 17画
臂	辫	擦	藏	戴	蹈	繁	鞠	糠	螺	瞧 霜
穗	霞	翼	赢	糟	燥	骤	18画	蹦	鞭	翻 覆
镰	鹰	19画	瓣	爆	颤	蹲	疆	警	攀	20画 灌
籍	嚼	魔	壤	嚷	耀	躁	21画	霸	蠢	露 22画
囊	23画	罐								

重钩的处理技巧

　　如果一个字中出现了多个钩画，那么非主笔的钩画一般要化简。或是使其一主一辅，主要钩画舒展，次要钩画要收敛。

佳	驾	肩	艰	拣	建	降	郊	杰	姐	届	金
茎	京	经	径	净	拘	居	具	卷	凯	炕	刻
肯	空	苦	矿	昆	垃	拉	拦	郎	泪	例	隶
怜	帘	练	林	岭	拢	垄	炉	虏	录	轮	罗
码	卖	盲	茅	茂	妹	孟	苗	庙	明	鸣	命
抹	沫	牧	闹	呢	泥	念	欧	爬	怕	拍	泡
佩	朋	披	贫	苹	凭	坡	泼	迫	妻	其	奇
浅	枪	侨	茄	青	顷	屈	取	券	乳	软	若
丧	衫	陕	尚	绍	舍	审	肾	诗	实	使	始
驶	势	事	侍	饰	试	视	受	叔	述	刷	饲
松	肃	所	抬	态	贪	坦	帖	图	兔	拖	驼
玩	往	旺	委	味	卧	武	物	析	细	贤	弦
现	限	线	详	享	些	胁	泄	泻	欣	幸	性

竖画直挺有力

横要平稳,竖要直挺,是汉字结构的基本要领之一。"直"是竖画的特点之一,写好竖画首先要学会把竖写得直挺有力。

精 静 境 聚 颗 酷 蜡 辣 璃 僚 榴 漏
箩 骡 馒 漫 慢 貌 蜜 蔻 模 膜 慕 暮
嫩 酿 膀 漂 撇 魄 谱 漆 旗 歉 墙 锹
敲 蜻 熔 赛 裳 誓 瘦 摔 嗽 酸 算 缩
稳 舞 熄 鲜 熊 需 演 疑 蝇 愿 遭 榨
摘 寨 遮 蜘 赚 15画 暴 播 踩 槽 潮 撤
撑 聪 醋 稻 德 蝶 懂 额 稿 横 蝴 糊
慧 稼 箭 僵 蕉 靠 黎 瞒 霉 摩 墨 劈
僻 篇 飘 潜 趣 撒 蔬 熟 撕 艘 踏 膛
躺 趟 踢 题 慰 膝 瞎 箱 橡 鞋 颜 毅
樱 影 增 震 镇 嘱 撞 踪 醉 遵 16画 薄
壁 避 辨 辩 餐 操 颠 雕 糕 衡 激 缴
镜 橘 篮 懒 磨 默 凝 膨 器 燃 融 薯

多横的处理技巧

　　当一个字中出现两个以上横画，且横笔间无点、撇、捺等笔画时，横画的间距要基本相等。横距虽然相等，但是宽窄要随字形而定，要有长短、粗细、倾斜度的变化。

姓 学 询 押 岩 炎 沿 夜 依 宜 易 英

拥 咏 泳 油 鱼 雨 育 枣 责 择 泽 闸

沾 斩 胀 招 者 侦 枕 征 郑 枝 知 肢

织 直 侄 帜 制 质 治 忠 终 肿 周 宙

注 驻 转 宗 组 **9画** 哀 按 袄 疤 柏 拜

帮 绑 胞 保 背 扁 便 标 柄 饼 玻 残

草 测 茶 查 差 尝 钞 城 持 除 穿 疮

春 促 带 贷 待 怠 胆 挡 荡 帝 点 垫

栋 洞 陡 毒 独 度 段 盾 罚 阀 费 封

疯 俘 赴 复 竿 钢 缸 革 阁 给 宫 钩

骨 故 挂 冠 鬼 贵 哈 孩 贺 很 狠 恨

恒 虹 洪 哄 厚 胡 哗 荒 皇 挥 恢 绘

浑 活 急 挤 迹 济 既 架 茧 俭 荐 贱

斜撇的角度

　　撇可分为平撇、斜撇、竖撇等。在书写斜撇的时候，要有一定的倾斜角度。太平像横画，太陡像竖画，斜撇的倾斜角度在 45°左右较为合适。书写撇画时还要注意直中有弯，略带弧度。

练字诀窍
LIANZI JUEQIAO

缠 酬 稠 愁 筹 楚 触 锤 辞 慈 催 错

殿 叠 督 躲 蛾 蜂 缝 福 腹 概 感 搞

跟 鼓 跪 滚 槐 煌 毁 魂 嫁 煎 简 鉴

键 酱 解 锦 谨 禁 睛 舅 锯 跨 赖 蓝

滥 雷 廉 粮 梁 零 龄 溜 楼 碌 路 滤

锣 满 煤 蒙 盟 摸 漠 墓 幕 暖 蓬 碰

辟 签 遣 勤 鹊 群 瑞 塞 嗓 傻 摄 慎

输 鼠 数 睡 肆 塑 蒜 碎 塌 摊 滩 瘐

塘 滔 腾 填 跳 腿 碗 微 雾 锡 溪 嫌

献 想 像 歇 携 新 腥 蓄 腰 摇 遥 意

榆 愚 愈 誉 源 韵 障 照 罩 蒸 置 罪

14画 榜 鼻 碧 蔽 弊 膊 察 磁 摧 翠 凳

滴 端 锻 腐 膏 歌 管 裹 豪 嘉 截 竭

练字诀窍
LIANZI JUEQIAO

多撇的处理技巧

　　一个字中有多个撇画时,要注意写出变化,撇与撇的间距基本相等,但撇尖角度、指向不一,长短要错落有致,这样可以避免字呆板无神。

剑 将 姜 奖 浇 娇 骄 狡 饺 绞 觉 皆
洁 结 界 津 矩 举 绝 俊 砍 看 科 咳
客 垦 枯 垮 挎 括 栏 览 烂 姥 垒 类
厘 炼 俩 亮 临 柳 律 络 骆 蚂 骂 脉
茫 冒 贸 眉 美 迷 勉 面 秒 某 哪 耐
南 挠 恼 逆 浓 怒 挪 趴 派 盼 叛 胖
炮 盆 拼 品 砌 洽 恰 牵 前 窃 侵 亲
轻 秋 泉 染 饶 绕 荣 绒 柔 洒 神 甚
牲 省 胜 狮 施 拾 食 蚀 柿 是 适 室
首 树 竖 耍 拴 顺 说 思 送 诵 俗 虽
炭 逃 剃 挑 贴 亭 庭 挺 统 突 退 挖
娃 歪 弯 威 畏 胃 闻 屋 侮 误 洗 虾
峡 狭 咸 显 险 宪 相 香 响 项 巷 卸

练字诀窍

捺画尾部平稳

捺可分为斜捺、平捺、反捺等。斜捺和平捺的后半部要改变行笔方向，平向出锋。斜捺和平捺一般作主笔，宜写得舒展大方。反捺是斜捺的变形，像右点或长点。

慌 辉 惠 惑 集 践 椒 焦 揽 揭 街 筋

晶 景 敬 揪 就 慨 堪 棵 渴 裤 款 筐

葵 愧 阔 喇 腊 联 链 量 裂 搂 鲁 屡

落 蛮 帽 棉 牌 跑 赔 喷 棚 脾 骗 铺

葡 普 期 欺 棋 谦 腔 强 琴 禽 晴 趋

确 裙 然 惹 揉 锐 散 嫂 森 厦 筛 善

赏 稍 剩 湿 释 舒 疏 暑 属 税 斯 搜

锁 塔 毯 提 替 蜓 艇 童 筒 痛 蛙 湾

喂 温 窝 握 稀 喜 隙 羡 销 谢 雄 锈

絮 循 雅 雁 焰 谣 遗 椅 硬 游 愉 遇

御 裕 援 缘 越 暂 葬 渣 掌 筝 植 殖

智 粥 蛛 煮 铸 筑 装 滋 紫 棕 最 尊

| 13画 | 矮 | 碍 | 暗 | 摆 | 搬 | 雹 | 碑 | 鄙 | 滨 | 搏 | 睬 |

多竖的处理技巧

在一个字中如果出现两个以上竖画，且竖笔间无点、撇、捺等笔画时，竖画的间距要基本相等。需要注意的是，竖距虽然相等，但不能使各竖笔的长短、粗细、位置都相同，以免字显得呆板。

信	星	型	修	须	叙	宣	选	削	鸦	哑	咽
研	殃	洋	养	咬	药	要	钥	姨	蚁	疫	音
姻	盈	映	勇	诱	语	狱	怨	院	咱	怎	眨
炸	战	赵	珍	政	挣	指	钟	种	重	洲	昼
柱	祝	砖	追	浊	姿	总	奏	祖	昨	10画	啊
唉	挨	爱	案	罢	班	般	倍	被	笔	毙	宾
病	剥	捕	部	蚕	舱	柴	倡	称	乘	秤	耻
翅	臭	础	畜	唇	脆	耽	党	档	倒	敌	递
爹	都	逗	读	顿	恶	饿	恩	烦	匪	粉	峰
逢	浮	俯	赶	高	哥	胳	格	根	耕	恭	躬
顾	桂	海	害	航	耗	浩	荷	核	烘	候	壶
换	唤	晃	悔	贿	获	积	疾	脊	继	家	监
兼	捡	健	舰	浆	桨	胶	轿	较	借	紧	晋

练字诀窍

钩画自然有力
　　钩不是一种独立的笔画，它必须依附在横、竖等笔画上。钩的形状像刀锋，出锋要自然有力。书写时要注意出钩的长度，不宜太长；也要注意出钩的角度，这是写好带钩的字的关键。

情 球 渠 圈 雀 商 梢 蛇 深 婵 渗 绳
盛 匙 授 售 兽 梳 爽 随 探 堂 掏 蜀
淘 梯 惕 添 甜 停 铜 桶 偷 屠 推 脱
晚 望 唯 维 悉 惜 袭 掀 衔 馅 象 斜
械 宿 虚 绪 续 悬 旋 雪 崖 淹 掩 眼
痒 窑 野 液 移 银 隐 营 庸 悠 渔 域
欲 跃 粘 崭 章 着 睁 职 猪 著 啄 族
做 12画 傲 奥 斑 棒 傍 堡 悲 辈 逼 编
遍 博 裁 策 曾 插 馋 敞 超 朝 趁 程
惩 厨 锄 储 喘 窗 葱 窜 搭 答 道 登
等 堤 跌 董 赌 渡 短 缎 惰 鹅 番 粪
愤 锋 幅 傅 富 溉 港 搁 割 隔 葛 辜
棍 锅 寒 喊 喝 黑 喉 猴 湖 猾 滑 缓

左右结构

左右结构中左窄右宽的字居多。书写左窄右宽的字,要左边收敛,右边舒展,使左右部互补协调。如果该收敛却舒展,就会使左部与右部争位,主次不分,让字形过宽,很不协调。

练字诀窍

浸 竞 酒 俱 剧 捐 倦 绢 烤 课 恳 恐
哭 宽 框 捆 狼 朗 浪 捞 涝 狸 离 栗
莲 恋 凉 谅 料 烈 铃 陵 留 流 旅 虑
埋 秘 眠 莫 拿 难 脑 能 娘 捏 旁 袍
陪 配 疲 瓶 破 剖 起 铅 钱 钳 悄 桥
倾 请 拳 缺 热 容 辱 润 弱 桑 晒 扇
晌 捎 烧 哨 射 涉 逝 殊 衰 谁 颂 素
速 损 笋 索 泰 谈 唐 倘 烫 涛 桃 陶
套 特 疼 调 铁 通 桐 透 徒 途 涂 袜
顽 挽 蚊 翁 悟 牺 息 席 夏 陷 祥 消
宵 晓 校 笑 效 屑 胸 羞 袖 绣 徐 鸭
烟 盐 艳 宴 验 秧 氧 样 倚 益 谊 涌
娱 浴 预 冤 原 圆 阅 悦 晕 栽 载 宰

点画的书写要点

点在字的第一笔时，一般要放在顶部居中书写；字的上方有点、下部有中竖时，点的重心应该和中竖垂直相对；当一个字中有多个点时，点画应该彼此呼应，如果点画缺少呼应，字就会显得呆板无神。

脏 造 贼 窄 债 盏 展 站 涨 哲 浙 真

振 症 脂 值 致 秩 皱 珠 株 诸 逐 烛

准 捉 桌 资 租 钻 座 11画 笨 菠 脖 猜

彩 菜 惭 惨 铲 常 偿 唱 晨 崇 绸 船

奏 粗 逮 袋 淡 弹 蛋 盗 悼 得 笛 第

掉 堵 断 堆 符 辅 副 盖 敢 鸽 够 馆

惯 毫 盒 痕 患 黄 谎 婚 混 祸 基 寄

绩 假 检 减 剪 渐 脚 教 接 捷 惊 颈

竟 救 菊 据 距 惧 掘 菌 康 控 寇 啦

廊 勒 累 梨 犁 理 粒 脸 梁 辆 猎 淋

领 聋 笼 隆 鹿 率 绿 掠 略 萝 麻 猫

梅 萌 猛 梦 眯 谜 密 绵 描 敏 谋 您

偶 排 盘 培 棒 偏 票 萍 婆 戚 骑 清

耳刀要根据位置确定大小

含耳刀的偏旁主要有左耳刀、右耳刀和单耳刀三种。在字左部的叫左耳刀,耳刀应小;在字右部的叫右耳刀,耳刀应大;单耳刀的耳刀大小要适当,起笔位置一般比字的左部稍低。